Balloon!
氣球造型

精華篇

張德鑫★著

作者序

　　本書特色除了有豐富的內容，還加上了教學光碟，只要隨著書中說明，再加上影音光碟教學，使您馬上能掌握到折氣球造型的訣竅。

　　喜歡氣球造型的人逐步增加，簡單造型、現在已無法滿足喜歡挑戰高難度的氣球造型玩家，因此本人在每本氣球造型書中，會教些較難的氣球造型、供玩家挑戰。

　　喜歡氣球造型的人，不分老手和新手，希望我的作品～能滿足不同層次的玩家，也能傳遞到世界各地的每個角落，帶給世上所有的小朋友及大朋友們、無限的歡樂與感動！

Magic Hanson　　張德鑫

於 2002/12　台北

○ 目　錄 ○

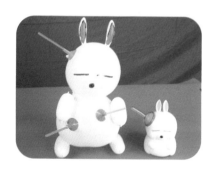

氣球造型精華篇

1. 氣球種類

①

（260長條氣球）是氣球造型中最常使用的氣球。

②

（160長條氣球）充氣後，比260長條氣球細長。

（350長條氣球）為 160，260，350 長
條氣球中最粗短的，通常是用在大型組
合造型上。

（10吋心型氣球）本書中賤兔的身體，就是
用 10 吋心型氣球做的。

（321 蜜蜂氣球和 5 吋圓型氣球）321 蜜蜂氣球，
本書中是用在蜜蜂和蚊子上，5 吋圓型氣球則常
用在動物眼睛上。

2. 如何打氣

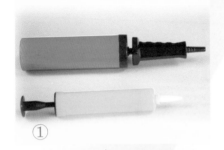

①

上為雙向打氣筒，推下去和拉回來都會充氣，下為單向打氣筒，只有拉出再推下時才能充氣。

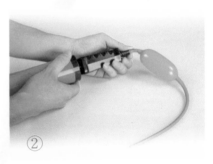

②

將氣球放入打氣筒的前端，左手按住連接處，右手抓住後端把手，前後推動。

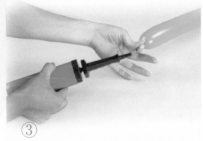

③

充氣後，左手拇指和食指將氣球吹嘴頭捏住，並取出打結。

3. 如何打結

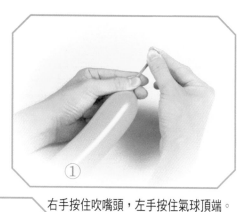

① 右手按住吹嘴頭，左手按住氣球頂端。

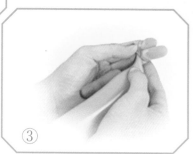

② 右手將氣球吹嘴按住並繞過左手的食指。

③ 左拇指按住氣球吹嘴處。

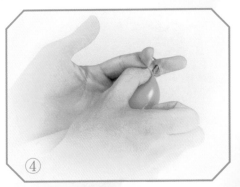

④

左手食指和中指將氣球撐開，右手拇指再把吹
嘴頭擠入。

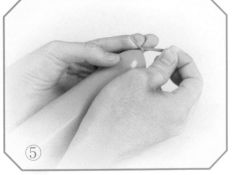

⑤

擠入後，右手按住吹嘴頭，左手食指和中指離開。

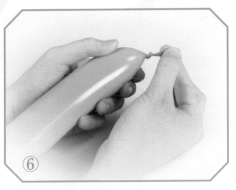

⑥

完成。

4. 單泡泡結

左手按住氣球頂端，右手捏著 3 公分泡泡處。

左手保持不動，右手再捏著 3 公分泡泡時，向右旋轉三圈。

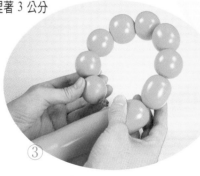

同樣的動作重複做，只要按住第一顆和最後一顆泡泡，即可使氣球不恢復原樣。

5. 環結

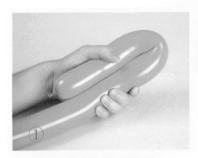

左手將氣球握住。

右手捏住所需要的大小而變化。

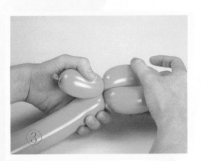

右手捏住所需要的大小後，向右旋轉三圈。

完成環結。

6. 雙泡泡結

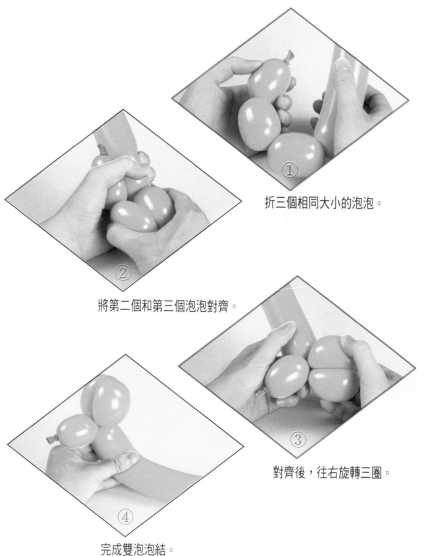

① 折三個相同大小的泡泡。

② 將第二個和第三個泡泡對齊。

③ 對齊後，往右旋轉三圈。

④ 完成雙泡泡結。

7. 三泡泡結

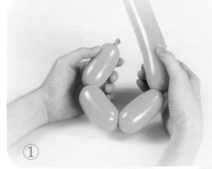

① 折三個相同大小的泡泡。

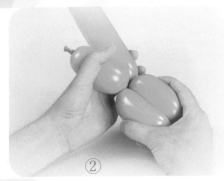

②

將第二個和第三個泡泡對齊。

對齊後，往右旋轉三圈。

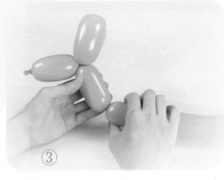

③

再折一個相同大小的泡泡。

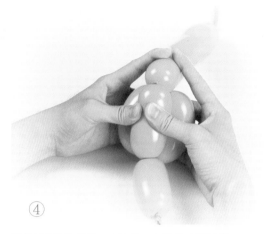

④

將第四個泡泡往第二個和第三個泡泡中間擠進。

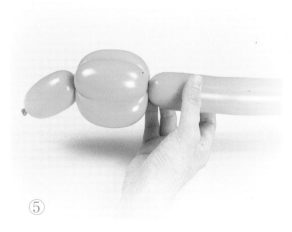

⑤

調整後，即完成三泡泡結。

8. 耳結

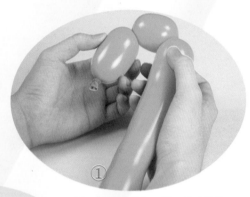

① 折一個 5 公分和一個 3 公分泡泡。

② 左手握住氣球兩側，右手拇指和食指扣住 3 公分泡泡，再捏轉三圈。

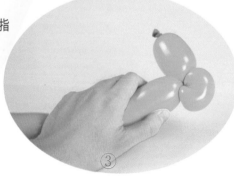

③ 完成耳結。

9. 雙耳結

折兩個 3 公分泡泡。

左手拇指和食指捏住氣球吹嘴頭，右手按住兩個 3 公分泡泡。

接著右手將兩個 3 公分泡泡，往右旋轉三圈，成為雙泡泡結。

再以雙手的拇指和食指，把雙泡泡結的中間拉開，再左右扭轉兩圈。

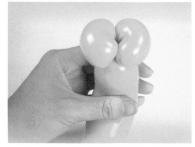

完成雙耳結。

10. 分開結

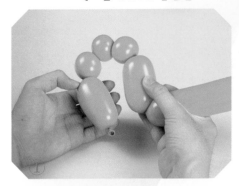

折五個泡泡，分別為 5、3、3、3、5 公分。

將吹嘴頭往最後一個泡泡尾端打結。

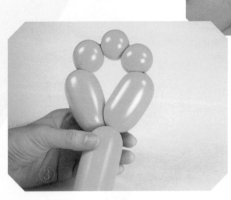

打結後，如圖。

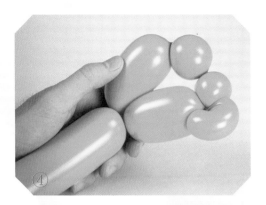

先將第四個 3 公分泡泡折成耳結，再捏轉八圈。

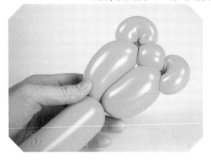

再把第二個 3 公分泡泡折成耳結，再捏轉八圈。

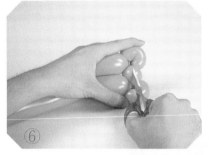

左手按住氣球，右手拿剪刀刺破中央第三個 3 公分泡泡。

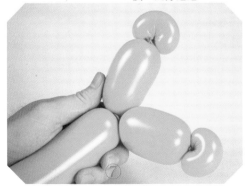

完成分開結。

11. 牡羊

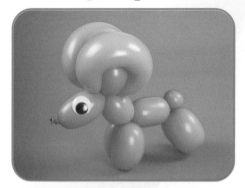

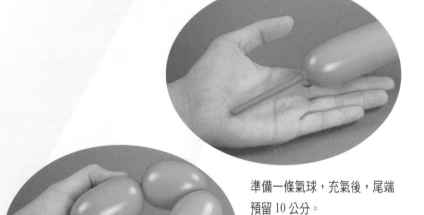

準備一條氣球,充氣後,尾端
預留 10 公分。

折一個 6 公分和兩個 5 公分泡泡。

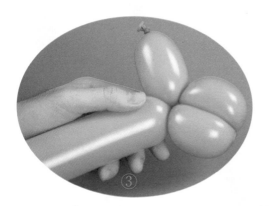

③

將兩個 5 公分泡泡，
折成雙泡泡結。

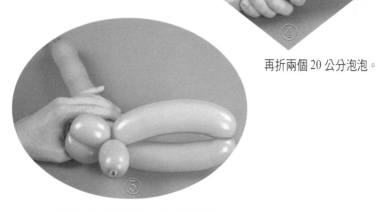

④

再折兩個 20 公分泡泡。

⑤

將兩個 20 公分泡泡，折成雙泡泡結。

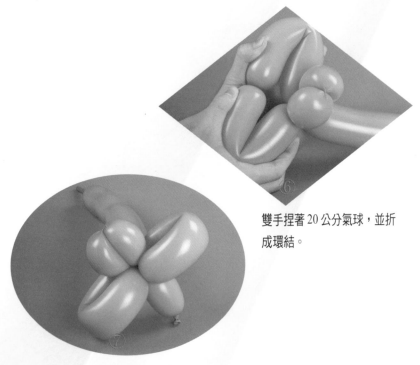

雙手捏著 20 公分氣球，並折
成環結。

折成環結後，如圖。

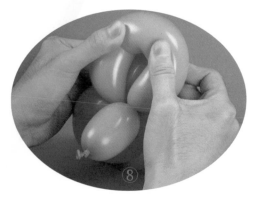

將環結擠入 5 公分雙泡泡結上。

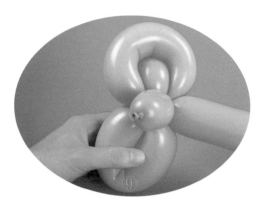

擠入後，如圖。

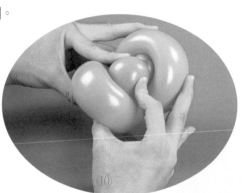

再把另一個環結擠入 5 公分
雙泡泡結上。

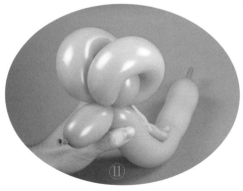

完成牡羊的頭部。

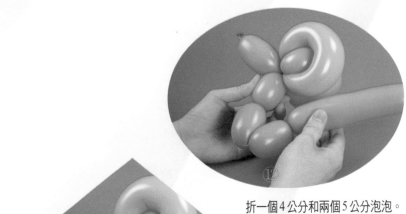

折一個4公分和兩個5公分泡泡。

將兩個 5 公分泡泡，
折成雙泡泡結。

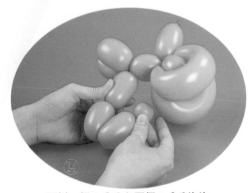

再折一個 6 公分和兩個 5 公分泡泡。

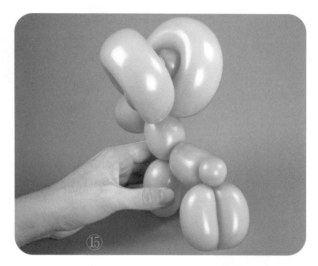

將兩個 5 公分泡泡，折成雙泡泡結。

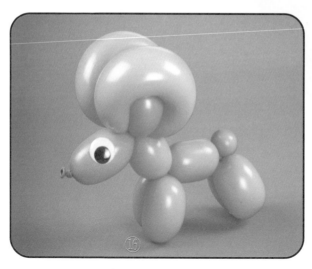

完成～牡羊～。

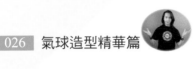

12. 獅子

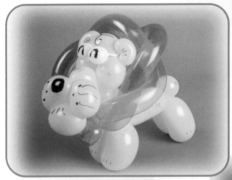

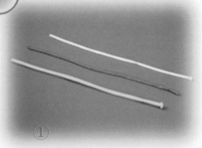

①

準備一條黃色 260 氣球，一條白色
和橘色 160 氣球。

②

先取黃色 260 氣球，充氣後，尾端
預留 12 公分。

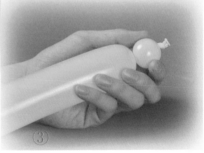

③

先折一個 2 公分泡泡。

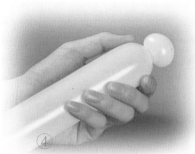

再將 2 公分泡泡折成單耳結。

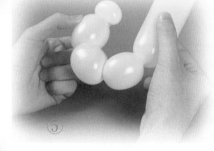

再折三個 4 公分泡泡。

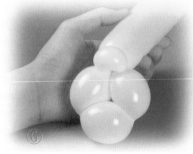

將第一和第四個泡泡打結。

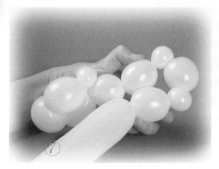

折六個泡泡,分別為,4、4、2、
4、2、4 公分泡泡。

將第二和第六個 4 公分泡泡打結。

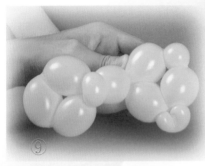

將第五個 2 公分泡泡折成耳結。

再將第三個 2 公分泡泡折成耳結。

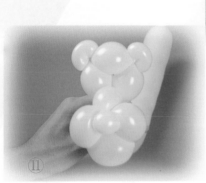

將氣球調整，如圖。

再折三個 6 公分泡泡。

將第二和第三個 6 公分泡泡，折成
雙泡泡結。

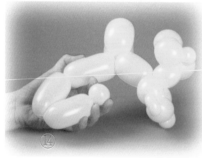

再折一個8公分和兩個6公分泡泡。

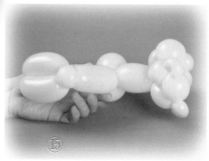

將第二和第三個 6 公分泡泡，折成
雙泡泡結。

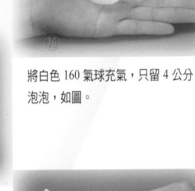

將白色 160 氣球充氣，只留 4 公分
泡泡，如圖。

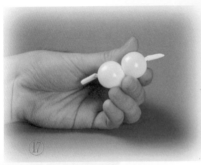

將 4 公分泡泡中央分一半。

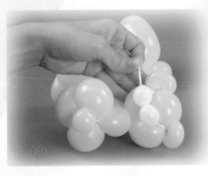

先與一邊耳結，環繞打結。

再與另一邊耳結，環繞打結。

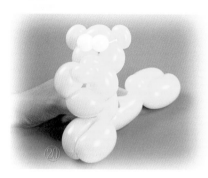

完成眼睛。

將橘色 160 氣球充氣，尾留 4 公分。

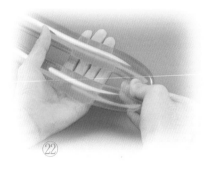

捏著氣球的中央。

將它對折。

左手按住氣球不放。

右手將氣球環繞。

在最尾端 6 公分處打結。

打結處再與對折處打結。

再把多餘的尾端剪掉，並打結。

剪掉打結後，如圖。

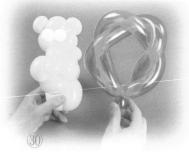

拿起做好的身體，準備結合。

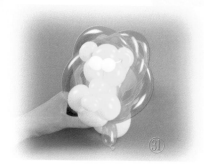

結合後，如圖。
再把下方 6 公分泡泡修剪。

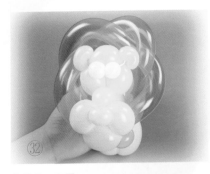

修剪後，如圖。

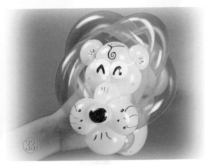

畫上眼睛和臉部，即完成～獅子～。

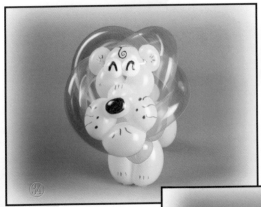

完成後的正面圖。

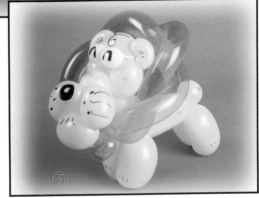

完成後的側面圖。

13. 毒蠍

① 將 160 氣球充氣，尾端預留 15 公分。

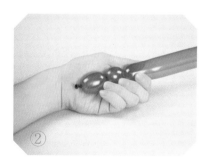

② 折一個 4 公分和 3 公分泡泡。

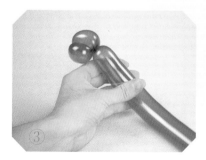

③ 將 4 公分和 3 公分泡泡，折成雙泡泡結。

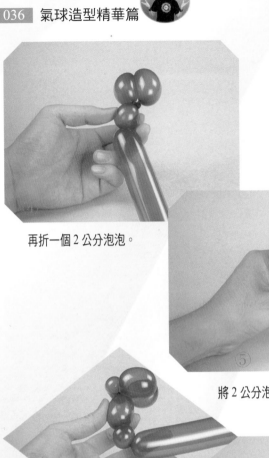

再折一個 2 公分泡泡。

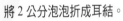

將 2 公分泡泡折成耳結。

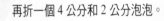

再折一個 4 公分和 2 公分泡泡。

將 2 公分泡泡折成耳結。

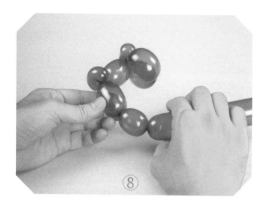

再折一個5公分和3公分泡泡。

將3公分泡泡折成耳結。

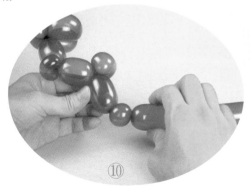

再折一個5公分和2公分泡泡。

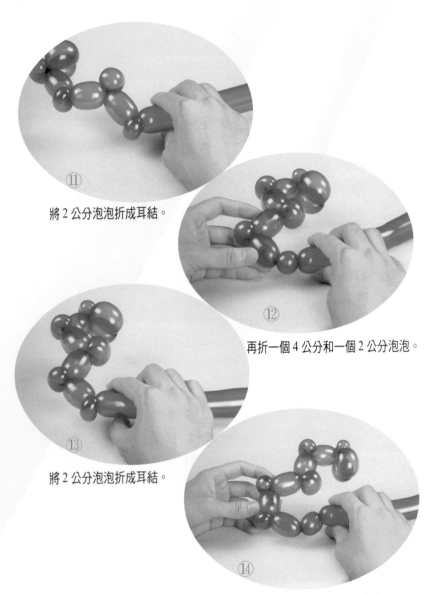

⑪

將 2 公分泡泡折成耳結。

⑫

再折一個 4 公分和一個 2 公分泡泡。

⑬

將 2 公分泡泡折成耳結。

⑭

再折一個 4 公分和一個 3 公分泡泡。

將 4 公分和 3 公分泡泡，折成雙泡泡結。

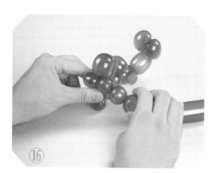

再折兩個 2.5 公分泡泡。

將第二個 2.5 公分泡泡，折成耳結。

再將第一個 2.5 公分泡泡刺破。

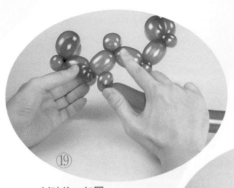

⑲

刺破後，如圖。
再與食指的地方打結。

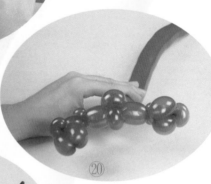

⑳

打結後，如圖。

㉑

再折一個 5 公分和兩個
2 公分泡泡。

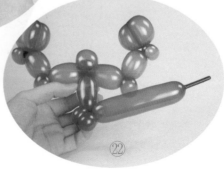

㉒

將兩個 2 公分泡泡，折成雙泡泡結。

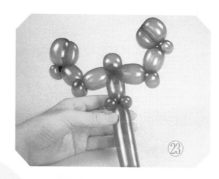

再將雙泡泡結，折成雙耳結。

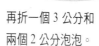

再折一個 3 公分和
兩個 2 公分泡泡。

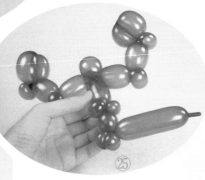

將兩個 2 公分泡泡，折成雙泡
泡結。

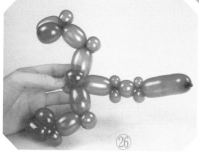

再將雙泡泡結，折成雙耳結。

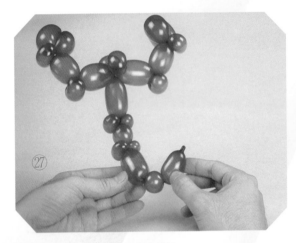

再折一個 5 公分和一個 2 公分泡泡。

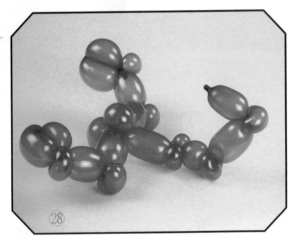

將 2 公分泡泡，折成耳結，即完成～毒蠍～。

14. 松鼠

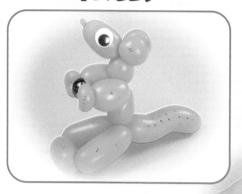

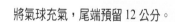

① 將氣球充氣，尾端預留 12 公分。

② 先折一個 5 公分和兩個 3 公分泡泡。

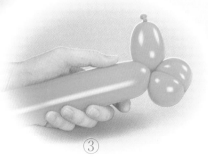

③ 將兩個 3 公分泡泡，折成雙泡泡結。

④

再折六個泡泡，分別為，3、
6、2、2、2、6公分泡泡。

⑤

將兩個6公分泡泡打結。

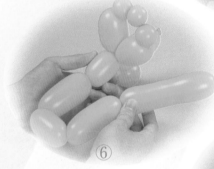

⑥

再折四個泡泡，分別為，5、
8、6、8公分泡泡。

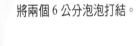

⑦

將兩個8公分泡泡打結。

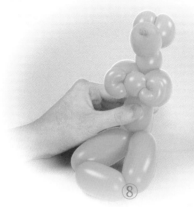

再把第一和第三個 2 公分
泡泡，折成雙耳結。

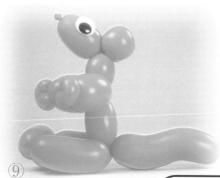

貼上眼睛。

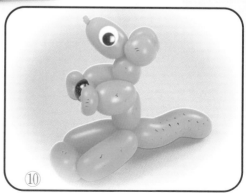

再畫上手中的球和斑紋，即完成～松鼠～。

15. 吉娃娃

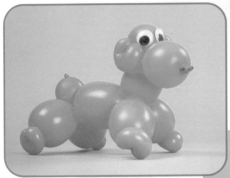

①

將氣球充氣，尾端預留 16 公分。

②

先折四個泡泡，分別為，4、2、3、2 公分泡泡。

③

把第二和第四個 2 公分泡泡打結。

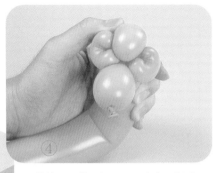

再將第二和第四個 2 公分泡泡，折成
雙耳結。

再折六個泡泡，分別為，3、
5、2、2、2、5 公分泡泡。

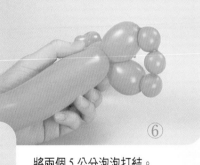

將兩個 5 公分泡泡打結。

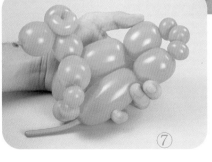

再折六個泡泡，分別為，6、5、
2、2、2、5 公分泡泡。

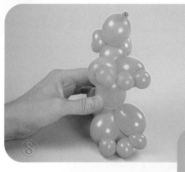

將兩個 5 公分泡泡打結。

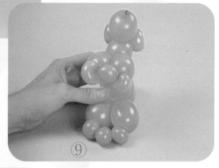

將上方第一和第三個 2 公分泡泡，折成耳結。

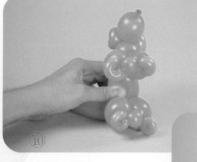

再將下方第一和第三個 2 公分泡泡，折成耳結。

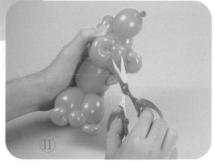

將上方第二個 2 公分泡泡刺破。

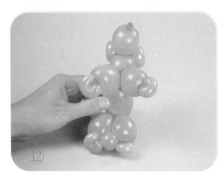

刺破後，如圖。

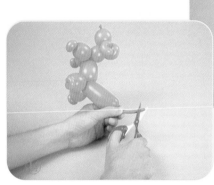

接著把最尾端氣球剪破。

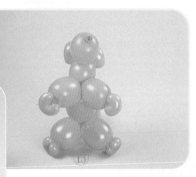

再將下方第二個 2 公分泡泡刺破。

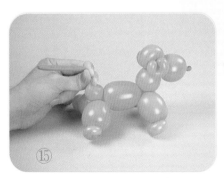

鬆放空氣，只剩 2 公分，並打結。

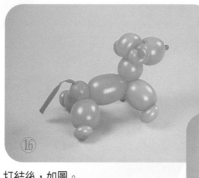

打結後，如圖。

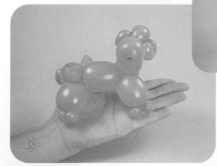

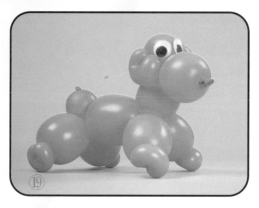

再將尾巴剪掉，如圖。

吉娃娃的體積，如手掌般大小。

貼上眼睛，即完成超可愛的～吉娃娃～。

16. 鬱金香

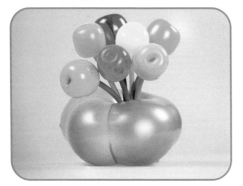

將氣球充氣,約5公分。

右手食指由吹嘴處插入,左手捏住插入
後的吹嘴頭。

右手拇指幫助食指離開氣球中。

離開後，左手捏住插入後的吹嘴頭不放。

右手將氣球旋轉三圈即可固定。

固定後，如圖。

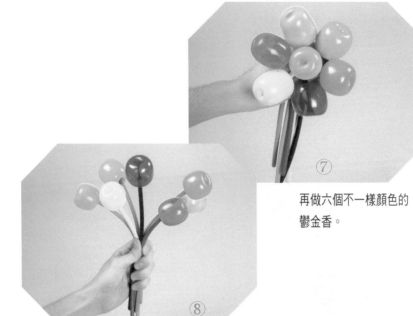

⑦

再做六個不一樣顏色的
鬱金香。

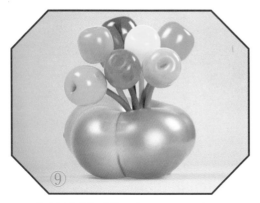

⑧

手握著根部。

將它插進花瓶或花朵球中，即完成美麗
的～鬱金香～。

17. 太陽花

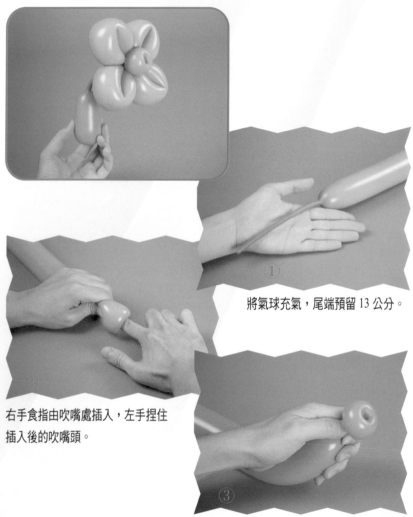

① 將氣球充氣，尾端預留 13 公分。

② 右手食指由吹嘴處插入，左手捏住
插入後的吹嘴頭。

③ 右手姆指幫助食指離開氣球中，左手捏住插
入後的吹嘴頭不放。

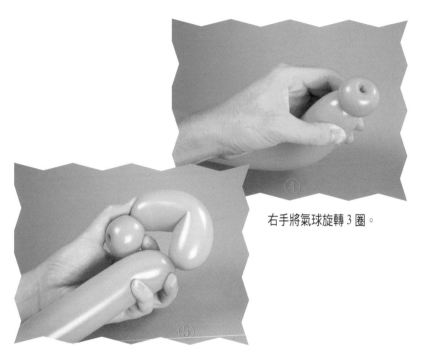

右手將氣球旋轉 3 圈。

折一個 10 公分泡泡。

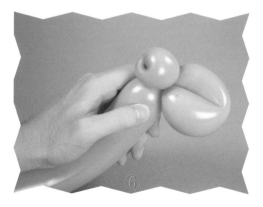

將 10 公分泡泡折成環結。

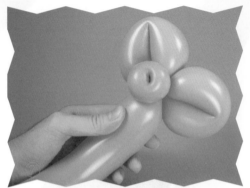

再折一個 10 公分環結。

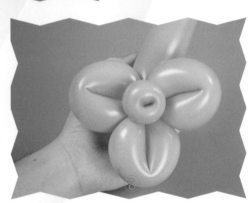

再折第三個 10 公分環結。

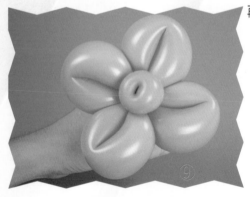

再折最後一個 10 公分環結。

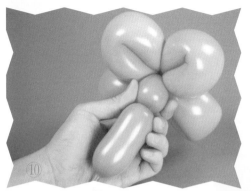

接著折一個 3 公分泡泡。

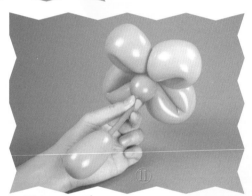

將空氣往下擠，如圖。

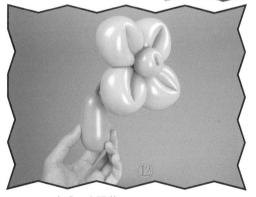

完成～太陽花～。

18. 雛菊

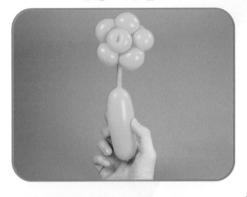

將氣球充氣，尾端預留 15 公分。

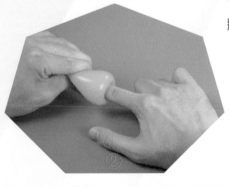

右手食指由吹嘴處插入，左手捏住插入後的吹
嘴頭。

右手拇指幫助食指離開氣球中，
左手捏住插入後的吹嘴頭不放。

右手將氣球旋轉 3 圈。

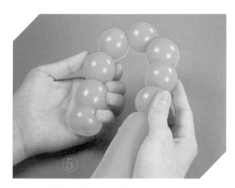

再折七個 3 公分泡泡。

第二和第七個 3 公分泡泡打結。

再將第一個泡泡擠入，五個 3 公
分泡泡的中央。

擠入後，如圖。

將空氣往下擠，如圖。

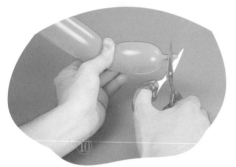

接著把最尾端氣球剪破，鬆放空
氣，只剩 12 公分，並打結。

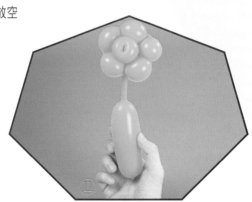

打結後，如圖。
即完成～雛菊～。

19. 蚊子

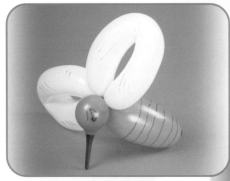

準備一條白色 260 氣球,和一條紫色 321 氣球。

先將紫色 321 氣球充氣,約手掌心大 小。

從尾部折一個 4 公分泡泡。

取一條白色 260 氣球充氣，尾端預留
13 公分。

吹嘴頭與氣球尾部打結。

再從氣球中央分成一半。

再把多出的預留氣球剪掉。

剪掉後，如圖。

將白色氣球彎曲。

彎曲後，如圖。

身體和翅膀，準備組合。

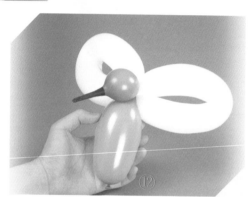

組合後，如圖。

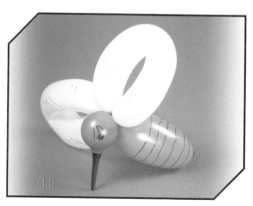

畫上眼睛和身體，即完成～蚊子～。

20. 白鴿

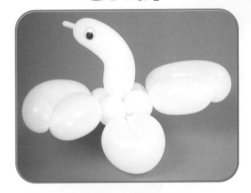

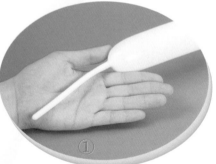

準備一條白色氣球，充氣後，
尾端預留 12 公分。

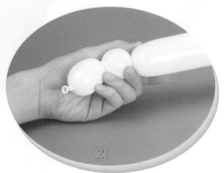

先折一個 4 公分和一個 3 公分泡泡。

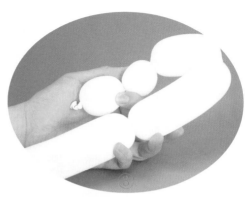

再折一個 6 公分和 10 公分泡泡。

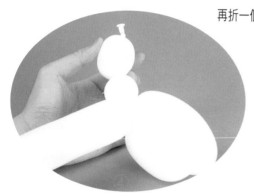

將 6 公分和 10 公分泡泡，折成雙泡泡結。

再折一個 3 公分和一個 10 公分泡泡。

將 10 公分泡泡，折成環結。

再折一個 3 公分，一個 6 公分和 10 公分泡泡。

將 6 公分和 10 公分泡泡，折成雙泡泡結。

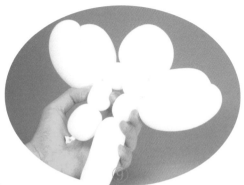

再折一個 3 公分泡泡。

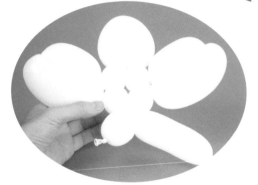

和左邊 3 公分泡泡打結。

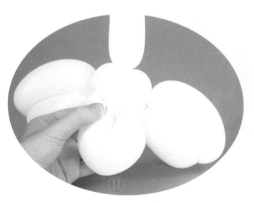

抓住第一個 4 公分泡泡吹嘴頭，與 10 公分環結
打結。

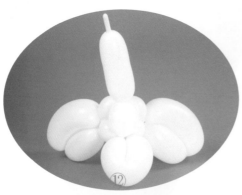

打結後，如圖。

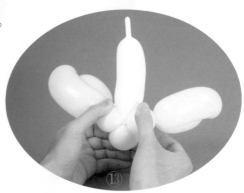

如圖，將氣球卡在 3 公分泡泡中央。

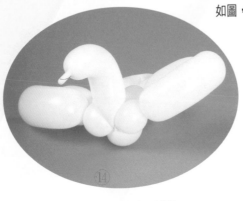

卡入後，將脖子折彎。

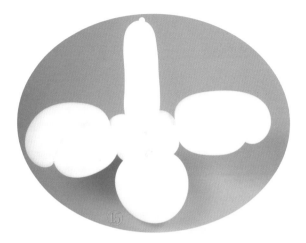

從背後看起，是不是很像在飛的感覺呢？

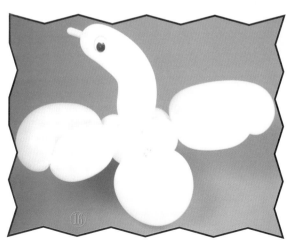

貼上眼睛，即完成～白鴿～。

21. 蜜蜂

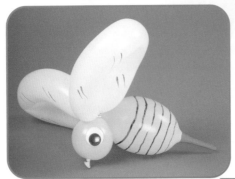

準備一條白色 260 氣球，和一條黃色 321 氣球。

先將黃色 321 氣球充氣，約手掌心大小。

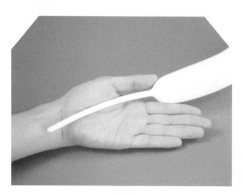

取一條白色260氣球充氣，尾端預留13公分。

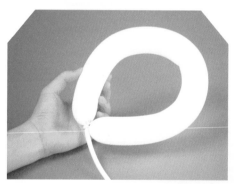

吹嘴頭與氣球尾部打結。

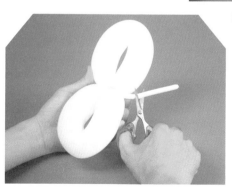

再從氣球中央分成一半，和把多出的
預留氣球剪掉。

剪掉後，如圖。

將黃色 321 氣球的吹嘴處，
折一個 4 公分泡泡。

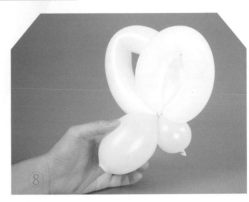

身體和翅膀，將它組合。

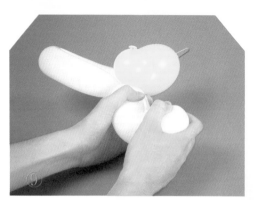

把白色氣球彎曲。

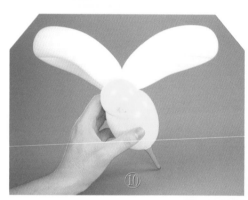

彎曲後,如圖。

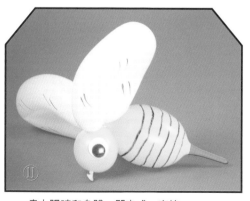

畫上眼睛和身體,即完成～蜜蜂～。

22. 腳踏車

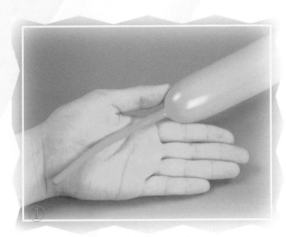

① 將氣球充氣，尾端預留 12 公分。

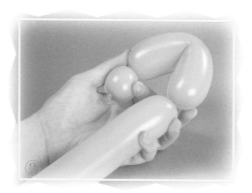

折一個 2.5 公分和一個 11 公分泡泡。

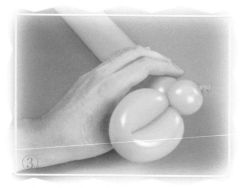

將 11 公分泡泡，折成環結。

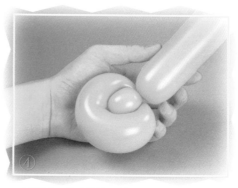

再把 2.5 公分泡泡，擠入 11 公分環結中。

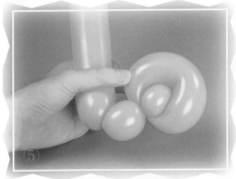

折一個 3 公分泡泡。

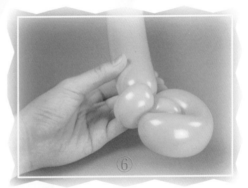

將 3 公分泡泡折成耳結。

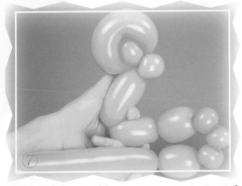

再折七個泡泡,分別為,6、5、4、2、2、2、4公
分泡泡。

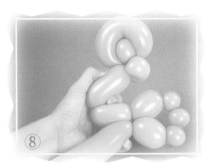

將兩個 4 公分泡泡打結。

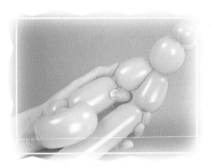

再折一個 5 公分泡泡。

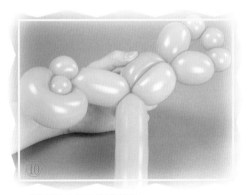

將兩個 5 公分泡泡打結。

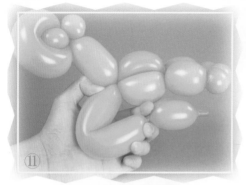

再折一個 11 公分泡泡。

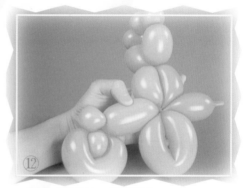

將 11 公分泡泡，折成環結。

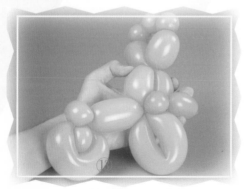

再折一個 2.5 公分泡泡。

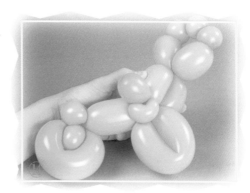

將 2.5 公分泡泡，折成耳結。

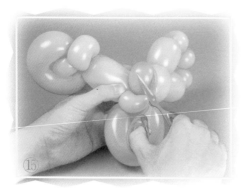

把剩下來的氣球剪破。

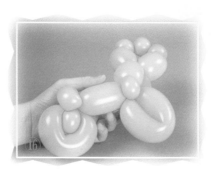

剪破後，如圖。

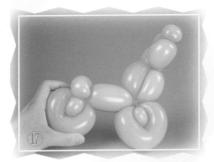

再把2.5公分耳結，擠入11公分環結中。

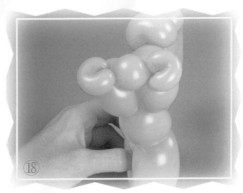

將左右兩邊2公分泡泡，折成耳結。

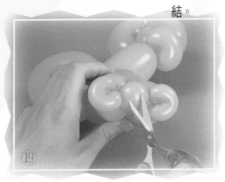

再把中央的2公分泡泡剪破。

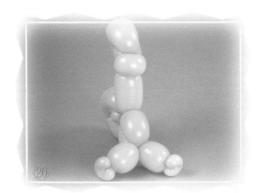

⑳

剪破後，如圖。

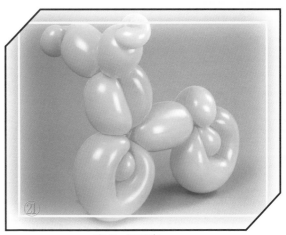

㉑

完成～腳踏車～。

23. 蠟燭

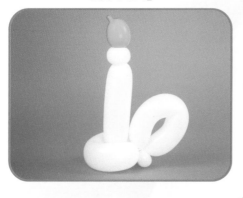

準備一條白色和一條橘色氣球。

將橘色氣球尾端剪掉約 10 公
分，在將氣球充氣約 4 公分，
尾端預留 1 公分。

再將氣球打結。

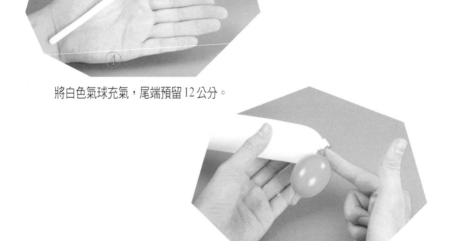

將白色氣球充氣,尾端預留12公分。

食指將橘色氣球吹嘴處,擠入白色氣
球吹嘴處中央。

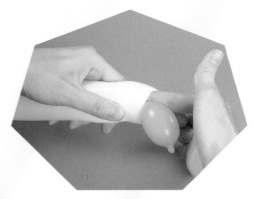

接著左手捏住擠入後的橘色氣球吹嘴處不放。

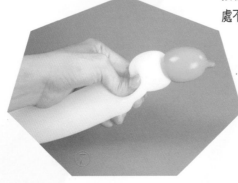

左手食指離開白色氣球中。

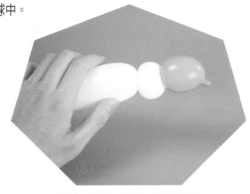

將左手捏住處旋轉三圈即可固定。

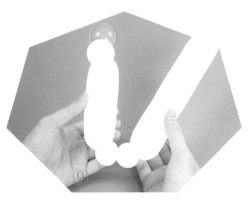

再折一個 13 公分和兩個 2 公分泡泡。

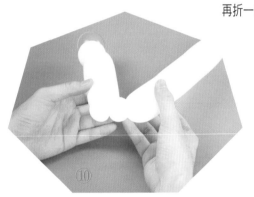

將第一個 2 公分泡泡，折成耳結。

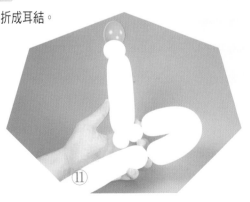

再折一個 12 公分泡泡。

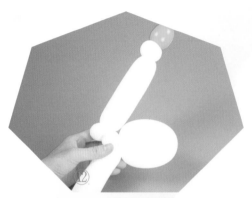

將 12 公分泡泡，折成環結。

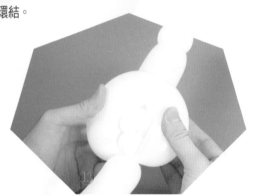

將環結擠入兩個 2 公分泡泡中。

再折一個 14 公分泡泡。

將 14 公分泡泡，折成環結。

再折一個 2 公分泡泡。

將 2 公分泡泡，折成耳結。

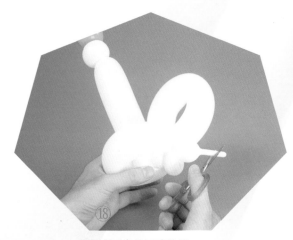

再把剩下來的氣球剪掉。

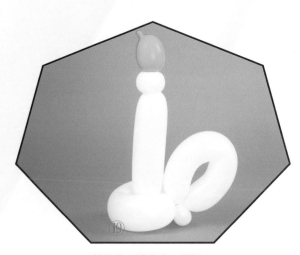

剪掉後，即完成～蠟燭～。

24. 馬

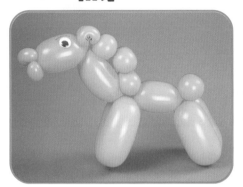

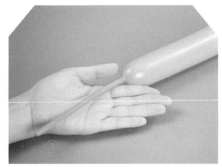

將氣球充氣，尾端預留 14 公分。

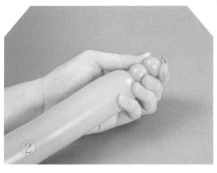

先折兩個 2 公分泡泡。

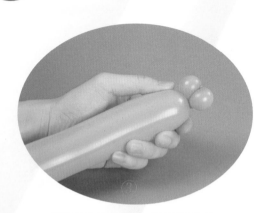

將兩個2公分泡泡，折成雙泡泡結。

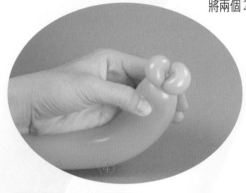

再將雙泡泡結，折成雙耳結。

再折一個6公分和兩個2公分泡泡。

將兩個 2 公分泡泡，折成雙泡泡結。

再將雙泡泡結，折成雙耳結。

再折一個 8 公分和六個 2.5 公分泡泡。

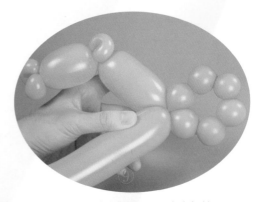

將第一和第六個 2.5 公分泡泡打結。

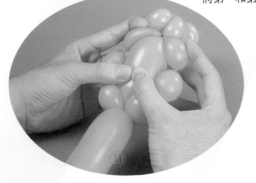

再將六個 2.5 公分泡泡，擠入 8 公分泡泡中。

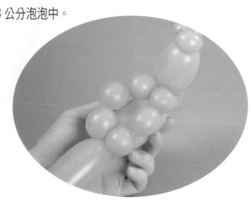

擠入後，如圖。

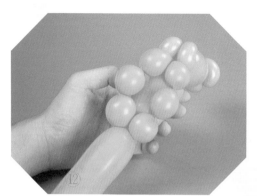

再把頭部轉向。

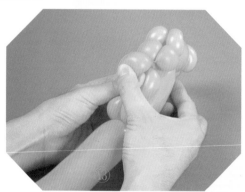

中央兩個2公分泡泡，交叉打結。

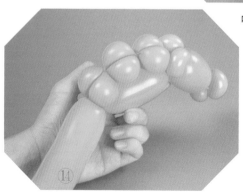

打結後，如圖。

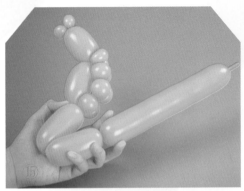

再折兩個 9 公分泡泡。

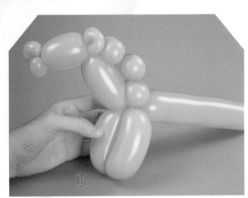

將兩個 9 公分泡泡，折成雙泡泡結。

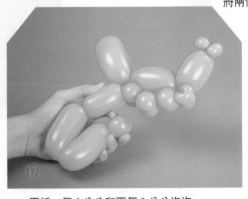

再折一個 5 公分和兩個 9 公分泡泡。

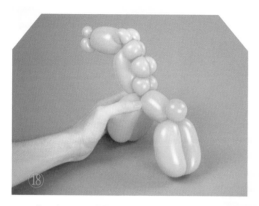

將兩個 9 公分泡泡，折成雙泡泡結。

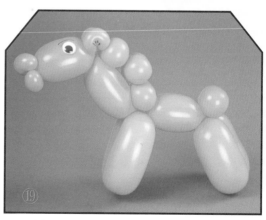

貼上眼睛，即完成～馬～。

25. 鼬鼠

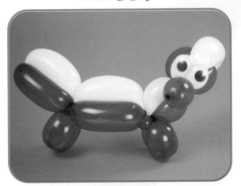

① 準備一條白色和一條黑色或深色氣球。

② 將深色充氣,尾端預留 10 公分。

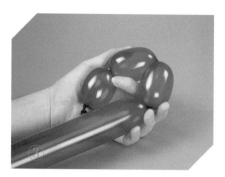

先折一個 4 公分和兩個 5 公分泡泡。

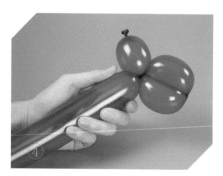

將兩個 5 公分泡泡，折成雙泡泡結。

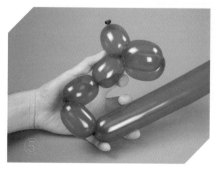

再折一個 4 公分和兩個 5 公分泡泡。

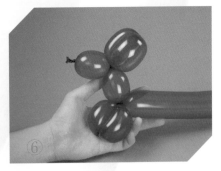

將第二和第三個 5 公分泡泡，折成雙
泡泡結。

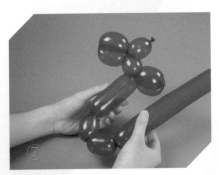

再折一個 11 公分和兩個 5 公分泡泡。

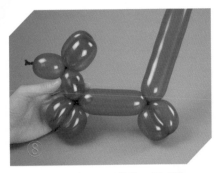

將第二和第三個 5 公分泡泡，折成雙
泡泡結。

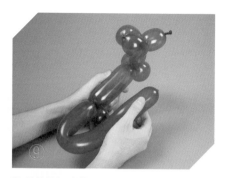

將剩餘的氣球彎曲,如圖。

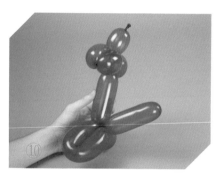

再折一個環結,如圖。

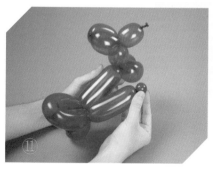

再折一個 11 公分泡泡。

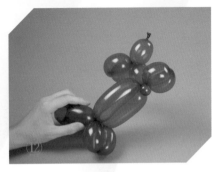

與另一個 11 公分泡泡打結。

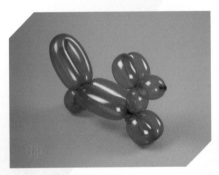

打結後，調整如圖。

取一條白色氣球充氣，尾端預留 12 公分。

吹嘴處穿過圖中環結打結。

打結後，如圖。

折一個 10 公分泡泡。

再與另兩個 10 公分泡泡打結。

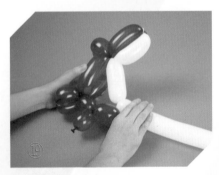

折一個 11 公分泡泡。

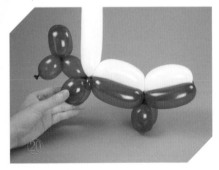

再與另兩個 11 公分泡泡打結。

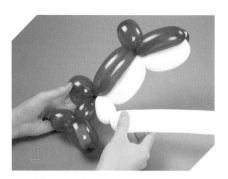

折一個 4 公分泡泡。

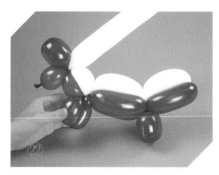

再與另一個 4 公分泡泡打結。

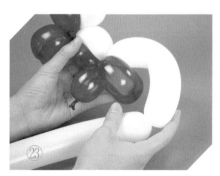

折一個 12 公分泡泡。

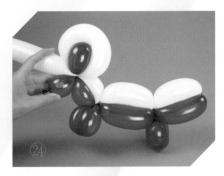

再與兩個 5 公分泡泡打結。

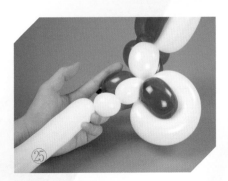

折兩個 3 公分泡泡。

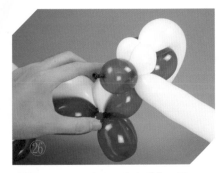

將第二個 3 公分泡泡,與吹嘴第一個
泡泡尾端打結。

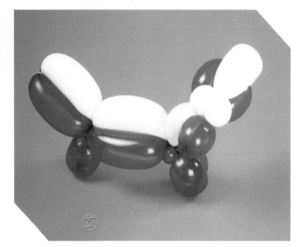

㉗

再把剩下來的氣球剪掉。

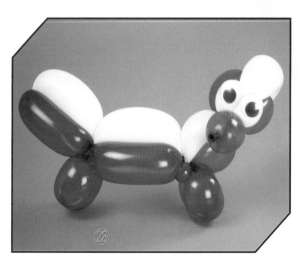

㉘

貼上眼睛，即完成～鼬鼠～。

26. 熊寶寶

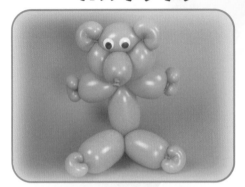

將氣球充氣，尾端預留 13 公分。

先折七個泡泡，分別為，3、2、4、2、4、
2、4公分泡泡。

將第三個和第七個 4 公分泡泡打結。

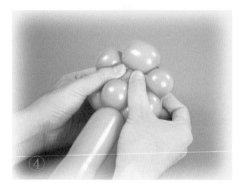

再將第一個 3 公分泡泡，擠入五個泡泡中。

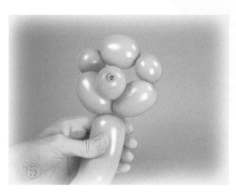

擠入後，正面如圖。

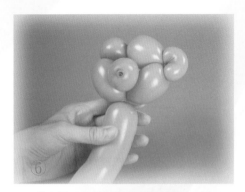

將右側 2 公分泡泡，折成耳結。

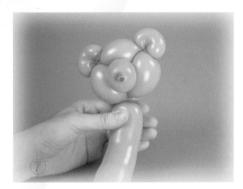

再將左側 2 公分泡泡，折成耳結。

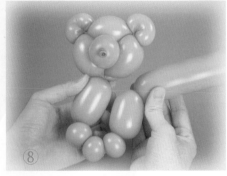

接著折五個泡泡，分別為，5、2、2、2、5 公
分泡泡。

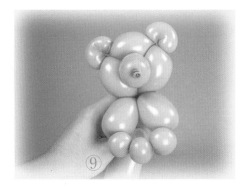

將兩個5公分泡泡打結。

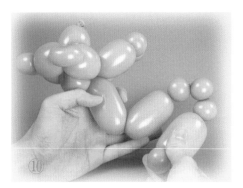

再折六個泡泡，分別為，6、6、2、2、2、6公
分泡泡。

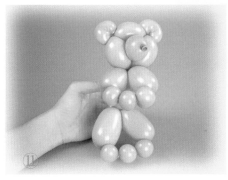

將第二個和第六個2公分泡泡打結。

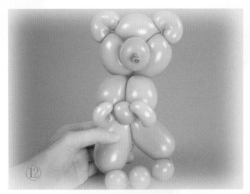

將上方左右兩側 2 公分泡泡打耳結。

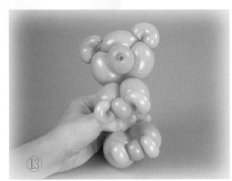

再將下方左右兩側 2 公分泡泡打耳結。

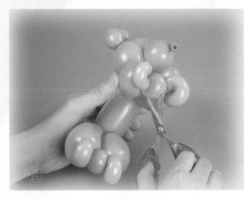

接著把上下方中央 2 公分泡泡刺破。

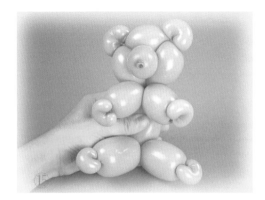

刺破後，如圖。

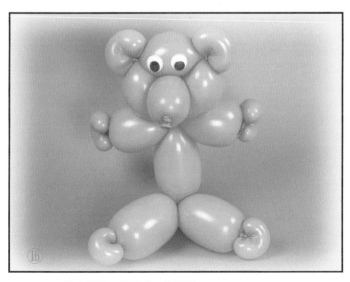

貼上眼睛，即完成～熊寶寶～。

27. 賤兔

準備一條白色 10 吋心型氣球，一條白色兔型氣球和兩條白色 260 氣球。

將氣球打結，如圖。

再從打結下方剪掉，成為葡萄乾結。

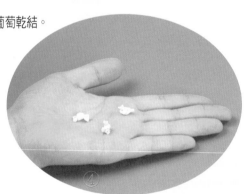

做三個葡萄乾結。

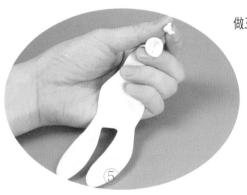

將一個葡萄乾結，放進兔型氣球中。

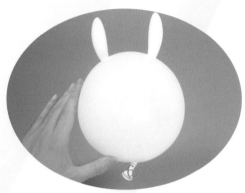

將兔型氣球充氣，約手掌心大小。

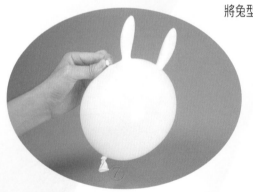

在兔型氣球左上方，從外捏住裡面的葡萄乾結。

再將它旋轉三圈。
葡萄乾結自然會固定。

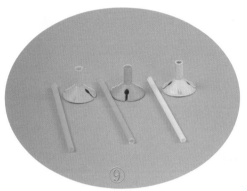

準備三條氣球管和蓋子。

先拿一條氣球管和蓋子組合。

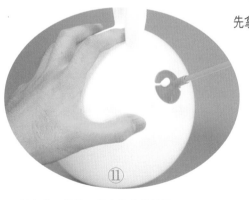

組合後，將蓋子縫卡住葡萄乾結。

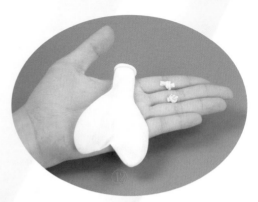

取一條白色 10 吋心型氣球，將兩個
葡萄乾結，放進 10 吋心型氣球中。

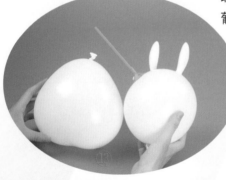

將 10 吋心型氣球充氣，與兔型氣球差
不多大小。

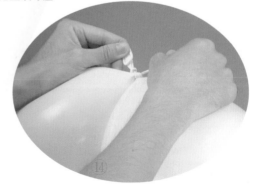

將兩者的吹嘴處打結。

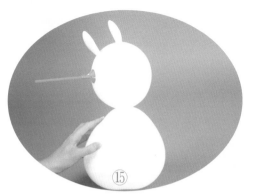

打結後，如圖。

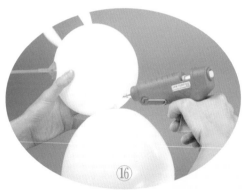

再用冷膠槍或雙面膠黏住四周。

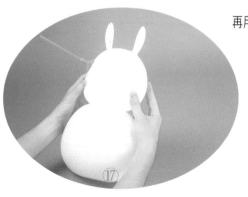

接著雙手往下壓，等個 30 秒再放開。

放開後,如圖。

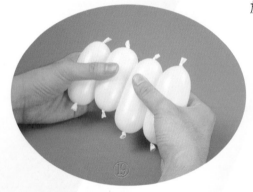

做兩個 8 公分和 10 公分泡泡。

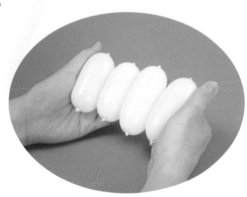

再將頭和尾部修剪,如圖。

將兩個 8 公分泡泡黏上，位置如圖。

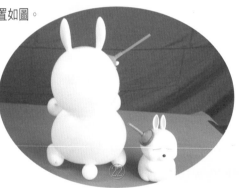

將兩個 10 公分泡泡，和再做一個 3 公分泡泡黏上，位置如圖。

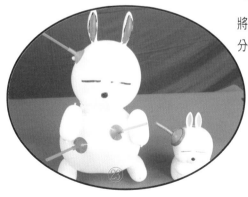

如步驟 7 和 8，再做兩個馬桶蓋，如圖。

畫上眼睛、耳朵和鼻子，即完成～賤兔～。

28. 麋鹿

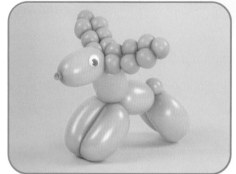

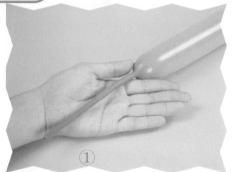

①

將氣球充氣，尾端預留 13 公分。

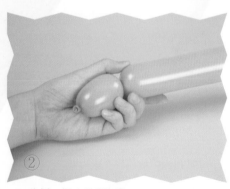

②

先折一個 6 公分泡泡。

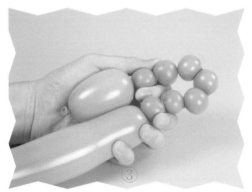

再折七個 2 公分泡泡。

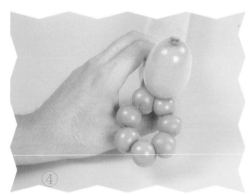

將第一和第七個 2 公
分泡泡打結。

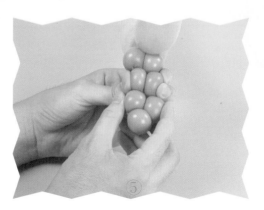

再將第三和第五個 2 公分泡泡打結。

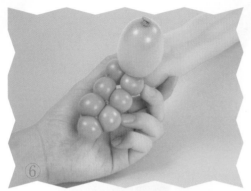

打結後，如圖。

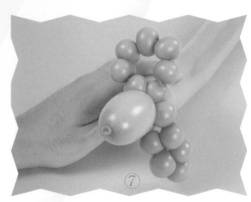

再折七個 2 公分泡泡，並將第
一和第七個 2 公分泡泡打結。

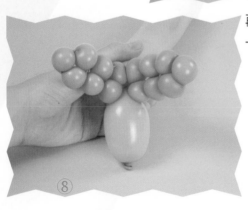

再將第三和第五個 2 公分泡泡打結。

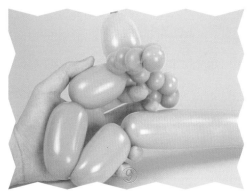

折一個 6 公分和兩個 8 公分泡泡。

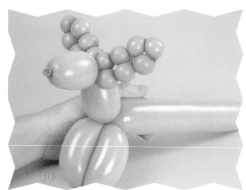

將兩個 8 公分泡泡，
折成雙泡泡結。

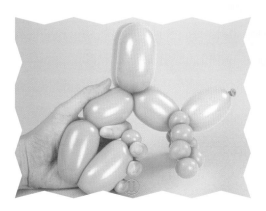

再折一個 6 公分和兩個 8 公分泡泡。

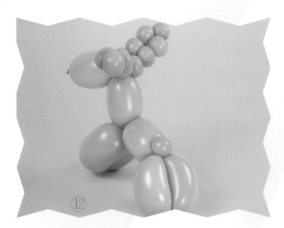

將兩個 8 公分泡泡，折成雙泡泡結。

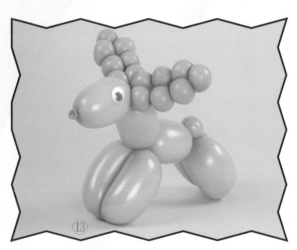

貼上眼睛，即完成～麋鹿～。

29. 大象

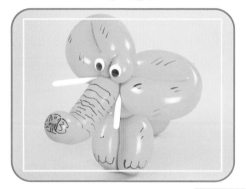

① 準備兩條白色和一條藍色氣球。

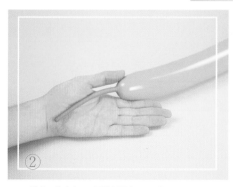

② 將氣球充氣，尾端預留 11 公分。

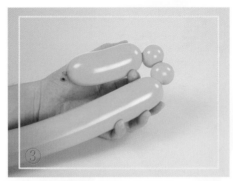

先折一個 10 公分和兩個 2 公分泡泡。

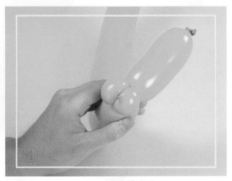

將兩個 2 公分泡泡，折成雙泡泡結。

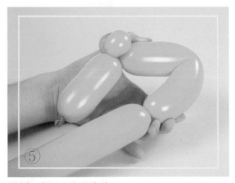

再折一個 18 公分泡泡。

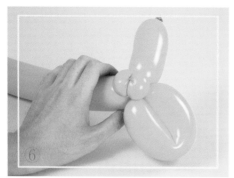

將18公分泡泡，折成環結。

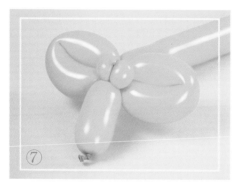

再折一個18公分泡泡，並折成環結。

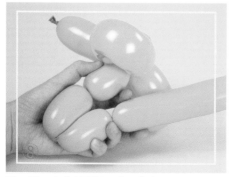

折一個5公分和兩個7公分泡泡。

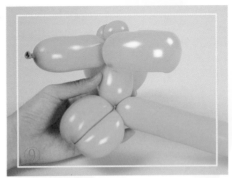

將兩個 7 公分泡泡，折成雙泡泡結。

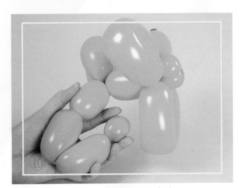

再折一個 5 公分和兩個 7 公分泡泡。

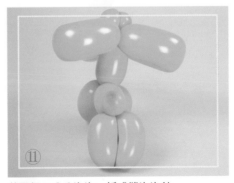

將兩個 7 公分泡泡，折成雙泡泡結。

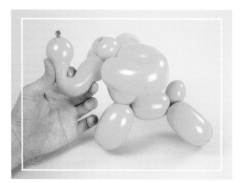

將鼻子和耳朵彎曲。

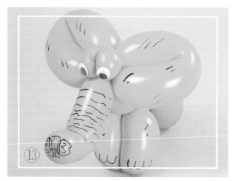

貼上眼睛、畫上鼻子和身體皺紋。

取兩條白色氣球的尾端 6 公分。

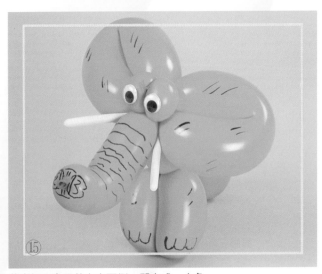

將它插入鼻子的左右兩側，即完成～大象～。

30. 鹿

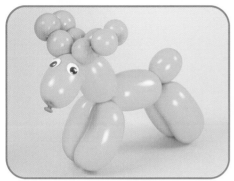

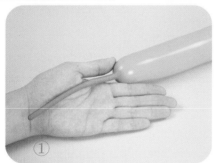

將氣球充氣，尾端預留 12 公分。

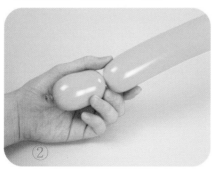

先折一個 5 公分泡泡。

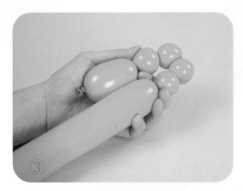

再折四個 2 公分泡泡。

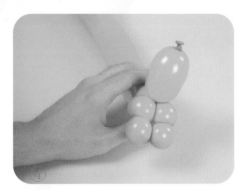

將第一和第四個 2 公分泡泡打結。

再折四個 2 公分泡泡。

將第一和第四個 2 公分泡泡打結。

再折一個 5 公分和兩個 7 公分泡泡。

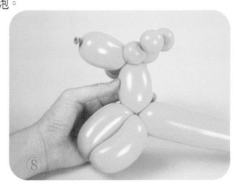

將兩個 7 公分泡泡，折成雙泡泡結。

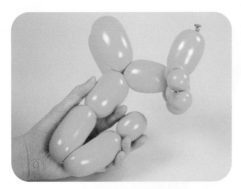

再折一個 5 公分和兩個 7 公分泡泡。

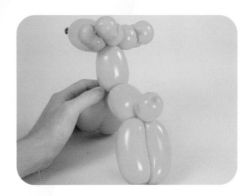

將兩個 7 公分泡泡，折成雙泡泡結。

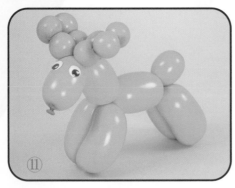

貼上眼睛，即完成～鹿～。

31. 神燈巨人

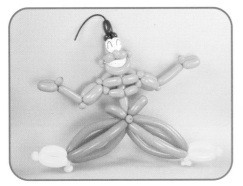

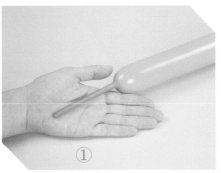

準備五條藍色，四條紫色，兩條黃色，一條白色和深紫色氣球。

先取一藍色氣球充氣，尾端預留 11 公分。

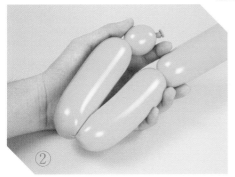

再折一個 3 公分和兩個 12 公分泡泡。

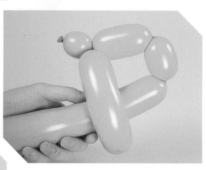

將兩個12公分泡泡，折成雙泡泡結。

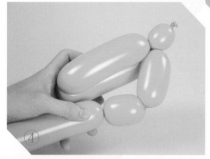

再折一個7公分和5公分泡泡。

將剩餘氣球擠入12公分雙泡泡結中。

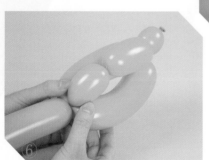

如圖，將氣球卡住。

再取一條藍色氣球充氣，尾端預留 12 公分。

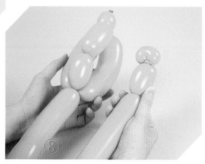

先折一個 3 公分耳結和一個 5 公分泡泡。

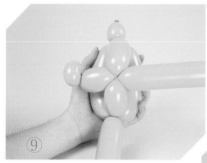

如圖，將氣球穿入環繞固定。

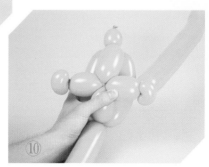

再折一個 5 公分泡泡和 3 公分耳結。

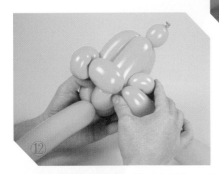

再折一個 5 公分泡泡和 3 公分耳結。

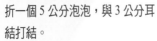

折一個 5 公分泡泡,與 3 公分耳
結打結。

打結後,如圖。

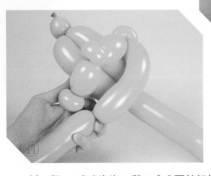

折一個 15 公分泡泡,與 3 公分耳結打結。

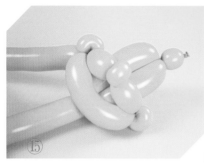

打結後，如圖。

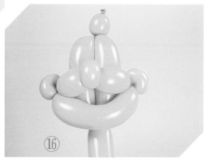

將剩餘氣球剪掉並打結。

再取一條藍色氣球充氣，尾端預留 10 公分。

先折一個 4 公分單耳結。

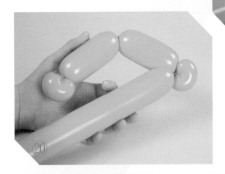

再折兩個12公分和一個4公分泡泡。

將4公分泡泡，折成耳結。

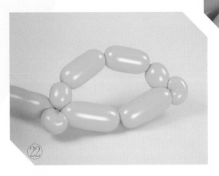

再折四個泡泡，分別為，4、9、9、4
公分泡泡。

最後一個4公分泡泡尾端，與4公分耳結打結。

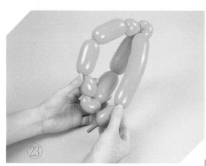

再折一個 26 公分泡泡。

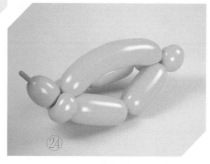

接著與 4 公分耳結打結。

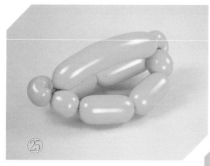

將剩餘氣球剪掉並打結。

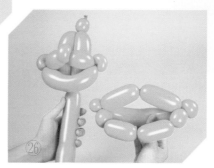

拿起做好的頭部,準備與身體組合。

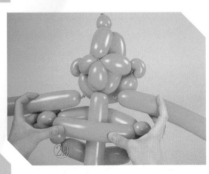

頭部插入身體，如圖。

再取兩條藍色氣球充氣，尾端預留 8
公分。

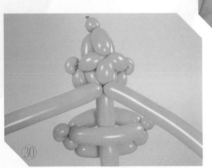

將兩條吹嘴處與圖中脖子打結。

打結後，如圖。

再折一個 12 公分泡泡。

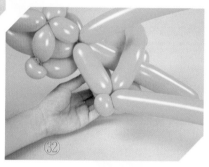

接著與 4 公分耳結打結。

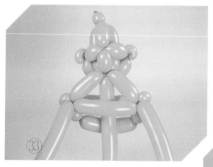

另一隻手做法相同。

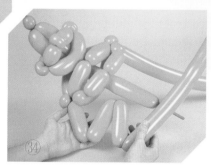

再折三個 13 公分泡泡。

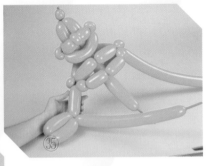

將第二和第三個 13 公分泡泡,折成
雙泡泡結。

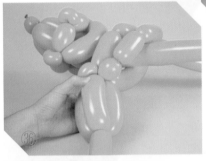

再將雙泡泡結與第一個13公分泡泡,
折成三泡泡結。

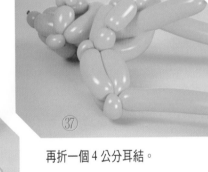

再折一個 4 公分耳結。

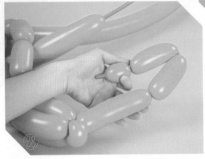

接著折一個 15 公分和兩個 9 公分泡泡。

將兩個9公分泡泡，折成雙泡泡結。

把多餘的尾端修剪，並打結。

另一邊手臂做法相同。

再取兩條紫色氣球充氣，尾端預留5公分。

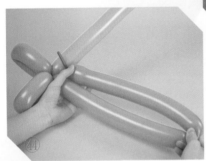

從吹嘴處各折一個 16 公分環結。

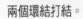

兩個環結打結。

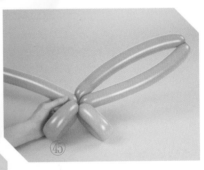

將尾部剩下的氣球,與環結環繞。

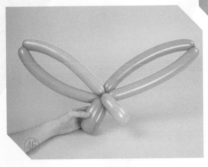

另一邊的做法相同。

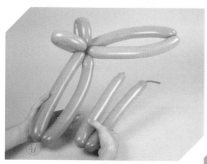

再取一條紫色氣球充氣，尾端預留 10
公分。

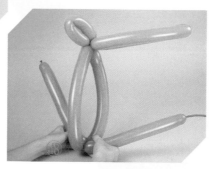

中央對折後，穿入並環繞打結。

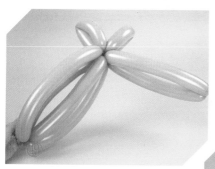

頭和尾端與環結環繞。

另一邊腳做法相同。

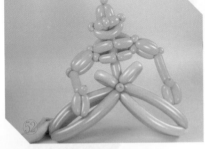

將身體與腳組合。

將藍色尾端修剪並打結。

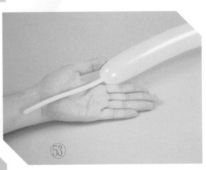

取一條黃色氣球充氣，尾端預留13公分。

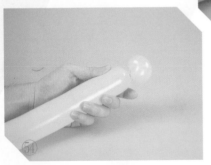

先折一個3公分單耳結。

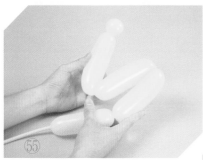

再折三個 12 公分泡泡。

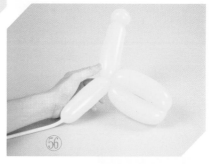

將第二和第三個 12 公分泡泡，折成
雙泡泡結。

再將雙泡泡結與第一個 12 公分泡泡，
折成三泡泡結。

再穿入紫色氣球並環繞打結。

再折三個 2.5 公分泡泡。

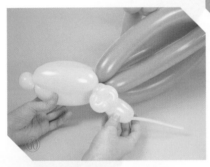

將第二和第三個 2.5 公分泡泡，
折成雙耳結。

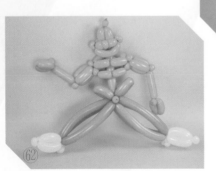

再將剩餘的氣球剪掉，並打結。

另一邊鞋子做法相同。

取一條白色氣球充氣，約 12 公分，
再將它分為一半，如圖。

白色氣球中央與頭頂上的 3 公分泡
泡，環繞打結。

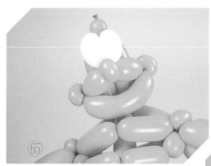

再與鼻子耳結處，環繞打結。

再取一條白色氣球充氣，約 10 公分。

將白色氣球擠進嘴中,白色氣球兩側,與左右耳朵,環繞打結。

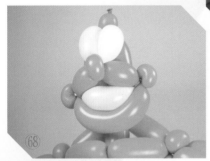

環繞打結後,如圖。

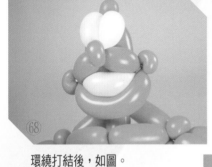

取一條深紫色氣球充氣,約11公分。

先折兩個3公分泡泡。

再將兩個 3 公分泡泡，折成雙泡泡
結。

再將雙泡泡結，折成雙耳結。

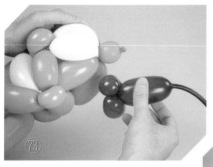

雙耳結和頭頂上的 3 公分泡泡打結。

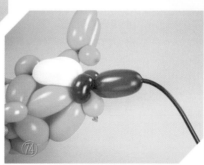

打結後，如圖。

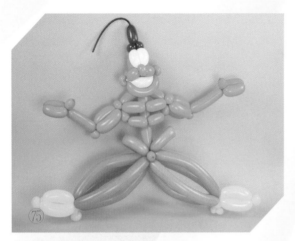

畫上眼睛和牙齒。

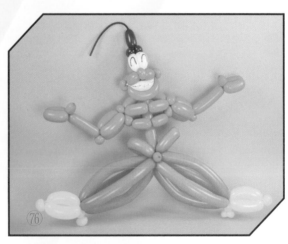

完成神話中的阿拉丁～神燈巨人～。

32. KITTY CAT

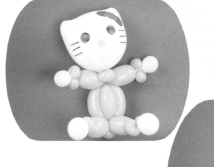

準備兩條白色 260 氣球，兩條白色 160 氣球，一條粉紅色 160 氣球，綠、紅、黑、黃四種顏色圓型貼紙，和一條白色 10 吋心型氣球。

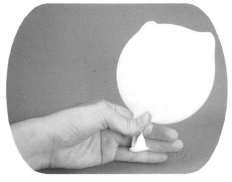

先將 10 吋心型氣球充氣。

再鬆放一些氣，只剩 10 公分。

打結，氣球約手掌心大小。

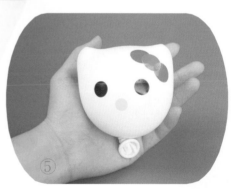

貼上眼睛和蝴蝶結。

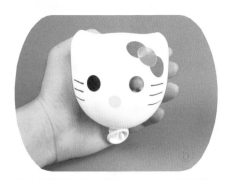

再畫上鬍鬚，即完成 KITTY CAT 的頭部。

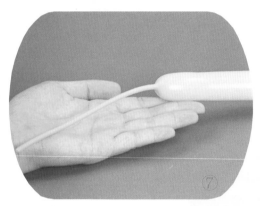

再取一條粉紅色 160 氣球，充氣後，尾留 16 公分。

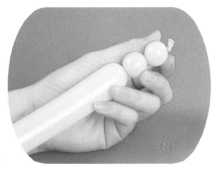

先折兩個 2 公分泡泡。

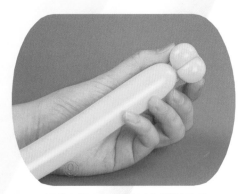

再將兩個 2 公分泡泡折成雙泡泡結。

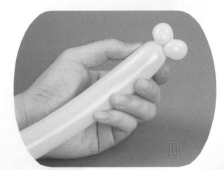

接著把雙泡泡結折成雙耳結。

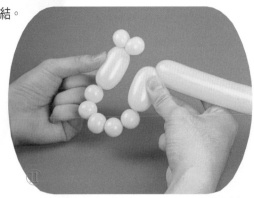

再折七個泡泡,分別為 5、2、2、2、2、2、5 公分
泡泡。

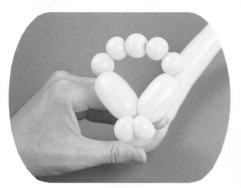

將兩個 5 公分泡泡打結，如圖。

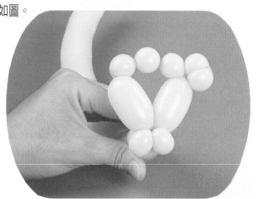

再將右邊兩個 2 公分泡泡折成雙泡泡結。

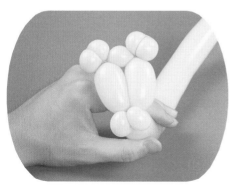

再將左邊兩個 2 公分泡泡折成雙泡泡結。

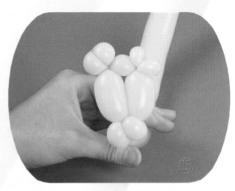

再將右邊兩個雙泡泡結折成雙耳結。

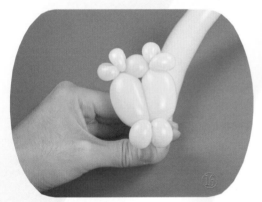

再將左邊兩個雙泡泡結折成雙耳結。

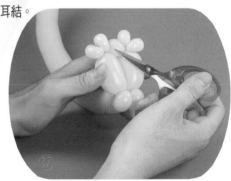

再將中央 2 公分泡泡刺破。

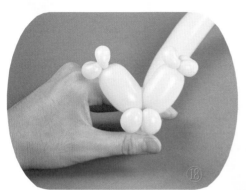

刺破後，如圖。

再把氣球調整如圖。

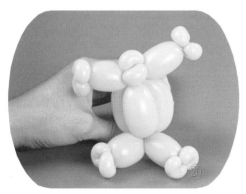

再折三個 6 公分泡泡。

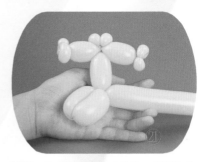

將第二和第三個6公分泡泡，打雙泡泡結。

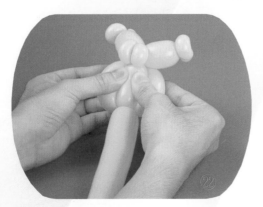

再把第一個6公分泡泡，放入雙泡泡結中。

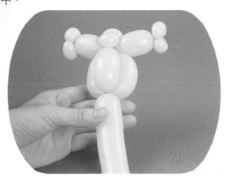

放入後成為三泡泡結。

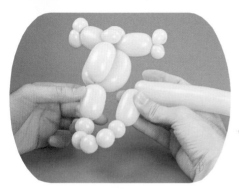

再折七個泡泡，分別為 5、2、2、2、2、2、5
公分泡泡。

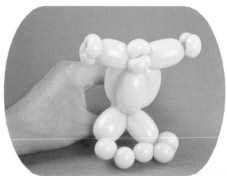

將兩個 5 公分泡泡打結，如圖。

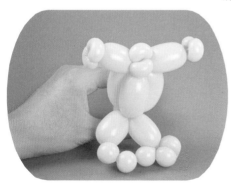

再將右邊兩個 2 公分泡泡折成雙泡泡結。

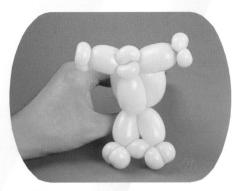

再將左邊兩個 2 公分泡泡折成雙泡泡結。

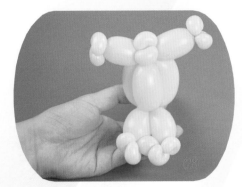

再將左和右邊兩個雙泡泡結折成雙耳結。

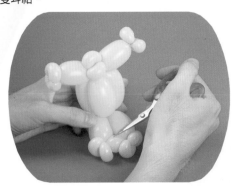

再將中央 2 公分泡泡刺破。

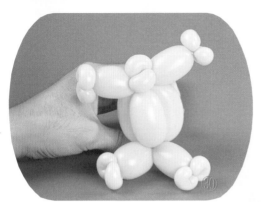

刺破後，如圖。

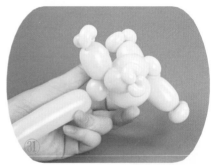

再折一個 2 公分泡泡。

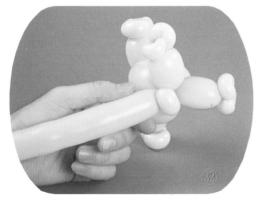

將 2 公分泡泡折成耳結。

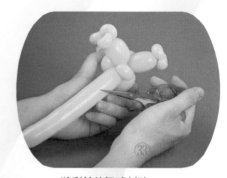

將剩餘的氣球刺破。

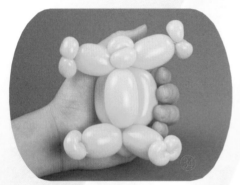

刺破後,如圖。

再取兩條白色 260 和兩條白色 160 氣球,剪掉尾端
約 8 公分,充氣後打結,如圖。

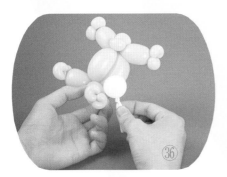

先取一條白色 260 氣球，準備與右下方雙耳
結組合。

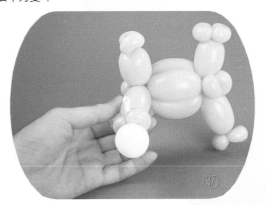

將白色氣球擠進雙耳結中，並環繞打結。

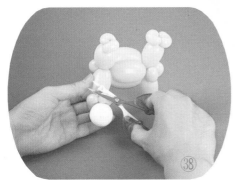

打結後，把多出來的氣球修飾剪掉。

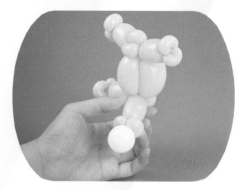

修飾剪掉後,如圖。

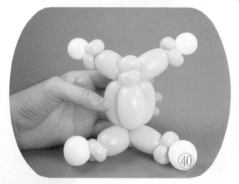

其它三條氣球的做法同(圖37和38),兩條白
色 160 氣球在上,兩條白色 260 氣球在下。

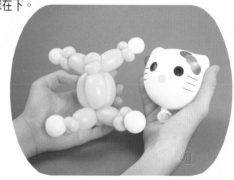

再拿起做好的頭部,準備與身體組合。

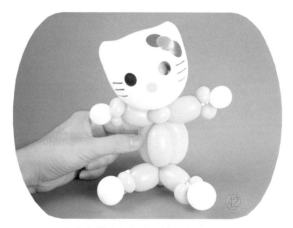

頭部與身體中央上方的雙泡泡結打結。

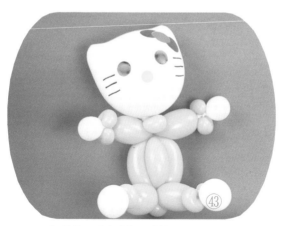

打結後，即完成超可愛的～KITTY CAT～。

國家圖書館出版品預行編目資料

氣球造型精華篇／張德鑫著；
－－第一版.－－臺北市 宇�溈文化 出版；
紅螞蟻圖書發行, 2003 [民 92]
面　　公分.－－（新流行；5）
ISBN 957-659-346-8 (平裝附影音光碟片)
1. 氣球
999　　　　　　　　　　　　　　92000610

新流行 05

氣球造型精華篇

作　　者／張德鑫
發 行 人／賴秀珍
榮譽總監／張錦基
總 編 輯／何南輝
文字編輯／林宜潔
美術編輯／林美琪
出　　版／宇恲文化出版有限公司
發　　行／紅螞蟻圖書有限公司
地　　址／台北市內湖區舊宗路二段 121 巷 28 號 4 樓
郵撥帳號／1604621-1　紅螞蟻圖書有限公司
電　　話／(02)2795-3656（代表號）
傳　　真／(02)2795-4100
登 記 證／局版北市業字第 1446 號
法律顧問／通律法律事務所　楊永成律師
印 刷 廠／鴻運彩色印刷有限公司
電　　話／(02)2985-8985 · 2989-5345
出版日期／2003 年 3 月　第一版第一刷

定價 250 元

ISBN 957-659-346-8　　Printed in Taiwan

magic star
新生報到

喜歡氣球造型和魔術表演的朋友們，如果您找不到一個良好的學習場所，或是有超強實力卻沒有表演的地方，告訴您一個好消息，現在只要加入 "Magic Star" 成為會員，您將會成為一位多才多藝、人見人愛的明日之星！

★ 加 入 方 法 ★

姓名：

性別：

出生日期：

地址：

電話： 　　　　　　　行動電話：

e-mail：

教育程度：○研究所○大學/技術學院○大專○高中
　　　　　○國中○國小○其他＿＿＿＿＿＿＿

職業：○學生○工○商○軍警○教師○專業魔術師
　　　○業餘魔術師○其它＿＿＿＿＿＿＿＿＿

填完以上資料請影印後傳真至(02)2586-3545，即可成為 Magic Star 會員！

聯絡電話：(02)2594-7777　　傳真：(02)2586-3545

網址：http://magicstar.adsldns.org

e-mail：magichandsome@ms72.url.com.tw